U0080356

曹秋圃（1895~1993）

台灣詩書名家曹秋圃（1895~1993），明治二十八年九月四日生於台北市大稻埕（今迪化街），祖籍福建省漳州府平和縣，父親興漢公（1841~1926）自福建隻身來台，經營農具生意，也爲人擇日，母親邱端來自士林讀書世家，課子嚴厲，曾曰「居家詩書兮，爲立身田，用斯語以垂訓兮，子與孫自可傳。」曹秋圃一生處世謹慎，對藝術擇善固執，受到母親影響最大。

日治初期許多士人內渡中國，因此，曹秋圃到十歲才進入何誥廷（1876~1943）私塾讀書，何氏是前清秀才，對曹秋圃認眞學習的態度，往往傾囊而授，師徒兩人情誼篤厚，曹氏也在這時奠定良好的漢學基礎。

十一歲，曹秋圃進入大稻埕公學校（今太平國小）二年級，這是日本統治台灣初期實施的國民基礎教育，課程中包括修身、習字，臨寫日人玉木享書寫的習字帖，風格接近王羲之、顏眞卿。在學校裡，對曹秋圃較重要的藝文老師是楊嘯霞與陳作淦兩位先生。楊氏是詩壇前輩，陳作淦（~1927.11）爲前清秀才，曹秋圃十二歲曾進入其私塾學

曹秋圃照片（曹真女士提供）

曹秋圃（1895~1993），早年爲一青年詩家，三十歲以後，進入書法界發展，是日治中期以後台灣書壇最閃耀的明星之一。他的書法融合了明清以來的台灣傳統風格，接受了日本人研習金石碑學的熱潮，並由清人取徑，以隸書起家，四十歲左右篆、隸、行草各體已形成個人面貌；戰後，政局變化，仍潛心創作，再造另一藝術高峰，晚年書法蒼勁凝鍊，自然天成，書齡長達七十年以上，人書俱老，是二十世紀台灣書壇最具代表性書家之一。

文、書法。二十二歲時，與藍隨女士結婚。二十三歲，父親去世後，曾在如記茶行、東亞藥局做過帳房。二十五歲左右，再向陳祚年請益，陳氏也是前清秀才，因經商關係來往於台灣與福建兩地，又曾擔任日本人創立的「閩報」主筆，與當地詩人唱和。曹秋圃有《秋日懷閩江篇竹先生》詩（編按：「篇竹」爲陳祚年之號）。陳氏最善詩文聯對，書法各體兼能，草書最精，其中隸意入行草的扁勢書風影響曹氏最明顯。

二十七歲時，認識台北地方法院通譯官也是篆刻家澤谷星橋，澤谷傾慕浙西諸家風格，造詣深厚。至一九二五年，澤谷逝世爲止，兩人詩書往來，前後近五年。另外，因爲詩會關係，曹氏與尾崎秀眞等人往來密切。尾崎秀眞，字白水，號古村，收藏豐精鑑賞，曾留意台灣早期書畫，詩、畫、草書爲其三絕，詩人魏清德有「眞人骨董癖」句來形容他豐富的收藏。澤谷、尾崎兩位前輩的學養是曹秋圃文字學與書畫古董知識的良師益友。

習漢文。

曹秋圃十六歲從公學校畢業後，就到張希袞所在的樹人書院學習。張希袞是台北名秀才，也是「淡北文宗」陳維英之姪陳樹藍弟子，是寫顏一大家，曹秋圃以顏法運轉行草、楷書各體，得自於張氏最多。

曹秋圃十九歲時，進入總督府財務局稅務課任雇員，認識日人尾崎秀眞、鷹取岳陽、三村三平等人。辭去總督府雇員後，曾先後在桃園塔寮坑及台北橋旁設塾教授漢

曹秋圃三十二歲這年秋天，母親逝世，守喪期間，開始專心寫字，往往練字練到天亮才罷休，這樣苦練三年，一九二八年，三十四歲，恩師陳祚年逝世那年五月，草書獲得台南善化書道會之全島書畫展第六名；十一月，行書獲日本東京戊辰書畫道會第一回展覽。就在此時，「臺展」（1927~1936）正如火如荼地進行中，風氣所趨，他藉著日、台各項全國性書法展覽、競賽，正式而且成

功地由詩壇轉向書壇發展。

一九二九年一月，曹秋圃三十五歲，由尾崎秀眞、連雅堂、魏清德等人紛紛聯名向書界推薦，第一次個展於台北博物館，作品三百餘件，逐漸奠定他在台灣書壇的地位，會上也匯集一群對書法有興趣者，成立澹廬書會，會員包括了郭介甫、許禮培、何濟溱（何諧廷子）…等，共有十餘人。

一九三〇年，曹秋圃三十六歲，受到尾崎秀眞、羅秀惠等文友鼓勵載筆遊歷日本京都、東京等地，除了飽覽日本風光、又拜訪京都山本竟山、山本爲日下部鳴鶴弟子，書法理論與創作皆稱一流，曹秋圃有《洛陽訪山本竟山老》記錄此事。另外會見文友三村三平、鷹取岳陽、須賀蓬城、東京的足達疇村等。此次旅遊，詩作豐富，常見於書法作品中有《京都雜詠》、《扶桑途次即景》、

《越前雜詠》…等。

日本歸來後，又往台東、花蓮開辦個展，這年曹秋圃三十七歲，暢遊了花東海岸與太魯閣峽谷，驚絕花蓮太魯閣峽鬼斧神工與造化神奇，心胸豁然開朗，作詩《東台灣雜詠》、《太魯閣峽雜詠》多首，書法風格大變，可見開闊跌宕氣勢。三十八歲，因爲詩社活動關係，認識台北帝大教授久保天隨、伊藤俊瑞等人士，曹與久保有多首唱和詩，如《武韻久保天隨博士琉球舟中之作》七首之一…「世情愈閱罷辛酸，野趣風懷不易闌，臺筆但尋超絕境，隨人行路莫欷難。」、《西表島久隨博士韻有引》：「化日已無光，蚩蚩過險崗，濤聲增悃惻，月色總淒涼；蠆毒孤懸島，人權蹂躪鄉，可憐歸燕雁，海表任迴翔。」爲琉球西表島上的台籍礦工，飽受欺凌而抱屈，也對日人漠視人權，發出不平之鳴。

一九三三年，其行草隸三體陸續獲得日本美術協會、日本關西書道會與泰東書道會褒狀殊榮，這年，元配藍隨逝世。一九三四年底，由廈門美專黃燧弼等共同發起作品發表會。隔年，舉辦第二次個展，兩次個展，改變了廈門人「台灣蟳無膏」的想法，當時的《全閩報》、《台灣日日新報》、《新民報》等都有報導。這年，曹秋圃四十一歲，任廈門美專書法教師。六月，在台北與郭雪湖、楊三郎等六人成立「六硯會」，欲籌劃一所理想的現代美術館。同月，與陳韻卿女士結婚。年底，前往中南部和藝文人士切磋詩書。此時的曹氏已由日本戊辰書道會、美術協會、書道振成會、泰東書道院、關西書道會等主要全國性大展賽脫穎而出，該年一月

起，已陸續受聘爲日本美術協會與書道會參展委員。

一九三六年曹秋圃四十二歲以後，來往於廈門、日本、台灣書道會（一九三九年）與東壁書道會（一九三九年），開辦多屆全國書道展，振興台灣書法風氣。一九四〇年，則受邀前往日本擔任「頭山書塾」講師，兼任大藏省附屬書道振成會講師。旅居日本近六年期間，除了教學外，仍不斷研磨書藝，曾於日本《書苑》雜誌發表《禮器碑評》（一九四一年），並常常向前輩篆刻家河井荃廬討教，此時，曹秋圃已熟習楊守敬傳到日本的迴腕法執筆。

二次大戰後，隔年返台，此時，曹秋圃已五十二歲，曾受建中校長陳文彬之聘，任國文教師兩年，發表《書道爲藝術要因》。五十四歲任職台灣省通志館，發表《金石文字學》。五十五歲，辭去通志館職務，遷居三重

玉木享書 第一期《臺灣教科用國民習字帖》五 中央圖書館台灣分館日文室藏（雄獅美術提供）

玉木享（1853～1928年），字愛石，書法融合二王、顏眞卿風格。曹氏幼年時期所臨寫的是玉木享於一九〇二年書寫的第一套小學書法教科書，它們也是曹氏楷法的奠基者。

東台灣之旅（曹真女士提供）

一九二四年底宜蘭線鐵路完工後，往東部後山的交通便利，曹氏於一九三一年往宜蘭羅東、蘇澳、頭城等地區，一九三三年往宜蘭及一九三八年往花東等地重遊，一九三七年再往宜蘭及書法演講，並有詩作不少，除了唱和詩外，留下豐富遊詩如《東台灣雜詠》、《太魯閣雜詠》、《蘭陽雜詠》、《海東雜詠》等，這些詩作常見錄於曹氏作品中。

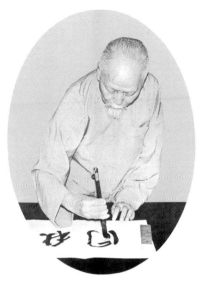

「中國書法學會」多屆常務理事、監事共二十七年。一九六五年，曹秋圃七十一歲，擔任第五屆全國美展審查員，一九六七年、擔任全省美展審查員以來，鼓勵學員參加各項書法比賽，自一九六九年起，每年教師節開辦「澹廬一門展」，另外以不定期的例會、新春試筆會等活動來切磋書法，因此，曹氏此期的書法作品，除了錄寫唱和詩、古詩、古哲語外，有關書法展賽的詩作也不少。

六十四歲回台首展後，曹秋圃再展出七十歲展、八十歲展、九十歲、百歲展。八十歲後，身體仍然硬朗，足跡遍及大台北地區，八十歲前後所寫章草、行草書作品渾厚有勁。八十四歲，發表《書道之我見》，抒發畢生書法創作的心得。八十七歲，第二次斷食，共六十日，復食後，精神更振作，鶴髮童顏。九十三歲，獲第十二屆國家文藝特別貢獻獎。一九九三年，九十九歲，結束了長達一世紀不平凡的藝界之旅，這位台灣書法史上最長壽、有「台灣書家第一人」美稱的書法家，除了留給我們許多樸拙、蒼老的作品，也極難得的在二十世紀中葉以後，台灣書壇盡是渡台書者的勢力範圍舞台上，爲台灣書家的藝術造詣洪亮發聲，雖然我們認爲他仍未獲到足夠、等量的重視，但沒有人能忽視他的藝術成就，二十世紀如此，百、千年後也可以如是斷言。

曹秋圃迴腕法運筆圖

「迴腕法」執筆，是金石學家楊守敬任職中國駐日使館時，介紹給日本國內者，曹秋圃四十六歲旅居日本時，曾勤加練習，五十歲的日記中記載他的迴腕法用筆已經嫻熟。曹氏強調以迴腕法寫漢隸，再參酌清人陳鴻壽、何紹基迴腕筆意，才能下筆奉周，深厚古樸。而這種經由呼吸吐納配合運筆的執筆法，運毫如打太極拳，由全身脈通，血氣順暢，自然神清氣爽，百病祛除一如打坐、參禪。可知作詩、寫字已成曹秋圃的生命元素，這也是他長壽的秘訣所在。

市，五十六歲時，向政府登記「澹廬國文書法專修塾」，以教學自娛，深居簡出，書法與詩作銳減，直到六十四歲，透過林熊祥與詩壇文友與有力人士的推薦，於中山堂舉行首次回台個展後，曹秋圃在書壇的活動才再活絡起來。

一九五八年年底，由基隆書法研究會發起「中日文化交流書法展」，重新開啓中日交流展，由於交流展展出成功，使台灣書家與渡海來台書家有較多接觸，與藝壇文士如于右任、賈景德、何應欽、馬壽華、梁寒操、張李德和、李獻、林玉山等人來往。一九五九年，六十五歲，作《祝賈煜如先生八秩壽言》。自一九六〇年以後，多次獲邀參展由大日本書藝院、日本書道教育協會舉辦中日文化交流書道展。一九六二年，六—八歲，任

日本書藝院、日本書道教育協會舉辦中日文化交流書道展。

《致汪慧泉信》

「慧泉先生鑒：來翰索書，遲遲未報，勉此裁。君補壁，因老拙手風時發，多年來不耐執筆，頃以硬筆作書。此，殊不成字，君亦此道中人，當知老後作字之難，嗣後倘有欲索余書者，請以□去潤例示之爲荷，勿勿此□，即頌暑祺，曹容敬泐，八月五日。」

曹秋圃晚年因手部中風，對求字者顏不耐煩，只好以潤例來抵擋。

第二屆書法訪日代表團

第二屆書法訪日代表團　曹秋圃位於前排左數第四（曹真女士提供）

一九六六年十一月，由於日本教育書道聯盟的邀請，第二屆書法訪日代表團前往日本訪問，曹秋圃爲代表之一，這是其生平第一次搭飛機，在當地停留三個月，並在隔年春天，分別於東京與福岡舉辦書法展，尤其在東京的展出爲個人展，受到當地極大的迴響。

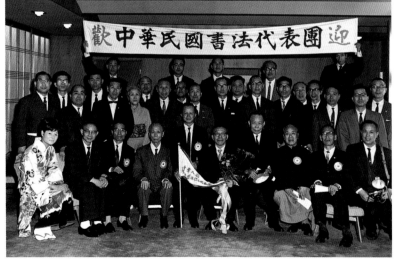

《先嗇宮建宮二百週年紀念碑》

1954年　楷書　拓本　150×85公分

三重市「先嗇宮」香火鼎盛，廟聯上有很多秀才文人題字，如張希袞、李種玉等。日治時期曹秋圃發表的作品多以行草篆隸為主，楷書很少見。《先嗇宮建宮二百週年紀念碑》，以顏體法度書寫，結體似顏真卿《顏勤禮碑》，為曹秋圃成熟的楷書作品，書寫當年曹氏六十歲，筆畫結構嚴謹，氣象雍容。曹秋圃在日治時期的楷書作品很少見，由早年學書的歷程，可知他楷書的根基來自顏體，他十一歲到十六歲在公學校讀書時，臨寫了玉木享的習字帖共五年，玉木享穩健的顏體書風，是曹氏書寫楷體的奠基者，十六歲時，接受張希袞的指導，張氏為科舉秀才，最擅長顏真卿法度，由曹氏所藏張氏楷書《文天祥正氣歌》四屏，由曹氏所藏張氏楷書《文天祥正氣歌》四屏來看，涵融了顏書的厚實與柳體的俊拔，氣象典麗。二十五歲左右，又向陳祚年請教書法，陳氏曾對顏真卿《麻姑仙壇記》用過功。可見顏楷為曹氏顏書的基礎所在。以上都是曹氏顏楷的淵源。另外，由曹氏收藏品中，如劉墉、郭尚先、翁同龢、曾遒等名家皆熟習顏體功力，也是曹氏鍛鍊顏體的參考作品。

戰後，曹氏的楷書，法度森嚴，氣質高雅，除《先嗇宮紀念碑》外，一九六〇年以後，曾寫《太璞宮》廟聯（三重市），一九七〇年以後，寫《崔子玉座右銘》，另外《鎮安宮》廟聯（三重市）、《寶明寺》廟聯（基隆市）……等，都是曹氏典型的楷體作品。

民國　周鈞亭《孔廟明倫堂碑》　局部　楷書

台北市孔廟明倫堂碑文

此為周鈞亭以自家面貌的顏法代賣景德書寫的《孔廟明倫堂碑》，因賣景德的名氣而聞名，相較於功力更深一著的曹氏《先嗇宮紀念碑》的隱晦，令人慨歎！或許是供奉對象不同，加上前者有印刷出版，而後者並無拓本，也是其中的原因。

唐　顏真卿《顏勤禮碑》　局部　779年　楷書

顏真卿七十一歲時為曾祖父顏勤禮所寫的神道碑文，此碑典型特徵是長撇、長捺、長豎，文字中宮互相避讓，外部規矩穩重，上面緊縮，下面舒展，筆力深沉內斂，筆畫方圓並濟，氣派雍容，是顏真卿晚年力作之一。曹氏在顏體諸碑中，此碑致力極深。

台灣地區的顏體流派

明清時期，台灣地區科舉文人寫字，多以臨習顏真卿書法為主，或參融歐陽詢、柳公權、董其昌、趙孟頫等人法度來使轉楷、行草各體，無論流傳的墨蹟或各地廟宇區聯書法，常可見這類端謹厚重的顏體風格，名家如林朝英（1739~1816）、謝琯樵（1811~1864）、曾遒（咸豐年間來台）…等。清末、日治時期的台灣書壇寫顏風氣，有從何紹基、劉墉取徑，前者如許南英（1855~1917）、施梅樵（1870~1949）…等，後者如新竹鄭十洲（1873~1932）、羅峋南（1874~1944）…等；行草書則在二王的基礎下，加入明末狂草筆意，行草大家如鄭鴻猷（1856~1920）、羅秀惠（1865~1942）…等。日治後期，書家薰習金石碑版的研究風氣漸久，書寫顏體的結字嚴謹、筆畫渾厚華滋，代表書家如張純南（1888~1941）、曹秋圃等。光復以來，來自中國的寫顏名家更多，如賈景德（1880~1960）、譚淑（1899~?）、朱玖瑩（1898-1996）…等，最受矚目。

民國　張希袞《文天祥正氣歌》　局部　楷書　屏聯　曹秋圃藏

為張睢陽齒　為顏常山舌
或為遼東帽　清操厲冰雪
武為出師表　鬼神泣壯烈
或為渡江楫　慷慨吞胡羯
為擊賊笏　逆豎頭破裂
是氣所磅礴　凜烈萬古存
當其貫日月　生死安足論
地維賴以立　天柱賴以尊

張希袞楷書來自顏柳家法，方正嚴謹，結體縱勢，曹秋圃早年楷法由此奠定基礎。曹氏後來醉心於漢隸與先秦金石文字的筆法鍛鍊，使他的線質更加沈著古樸。

《顏勤禮碑》與《先嗇宮碑》比較，由「數」、「道」等字可見曹氏臨習古帖的功力，不論字形結構與筆畫線條皆能不拘成法，而得古人之神韻。

歲在甲午當先嗇宮建宮二百周年屆董先期聚議僉謂不可無以紀之爰組織籌備委員會既成立而百議興顧廟容則梁楹覺橈缺者倡備之金碧丹青漫漶者倡治之宮道崎嶇狹隘者倡鋪設而擴大之循湆涯無橋梁者架之宮道口則立抵牾以觸邪宮道中則置石鎧以起敬凡諸費用皆有志善信踴躍爭成之至於祝典之禮數在所必議蓋丁茲國步艱鉅皆謂祭主於誠寧約毋濫禮主於敬寧儉毋煩於是瞧事也犧牲也凡屬踵事增華者均在淘汰之列是日也遠近雲集瞻仰而熙來者田祖之靈容頂禮林香致善民之誠悃知攘往者福由神錫抑民安而歲稔者感召天和行見益進而至於郅治昇平之氣象矣爰誌其盛付之貞珉以垂久遠

中華民國四十三年農曆葭月中澣

籌備委員會顧問曹容秋圃撰書并篆額

5

《虞集書說》

隸書　條幅　紙本　104×48公分

眾人皆知曹氏是台灣人最早寫「陳曼生（即陳鴻壽）隸法」而得名的，但他對《張遷碑》所下的功夫，也極可觀。此頁寫於一九二九年以《張遷碑》筆意寫《虞集書說》其方正平直的筆法，除了可見《張遷碑》的法度外，還加入此呂世宜一脈「橫平豎直」隸法。

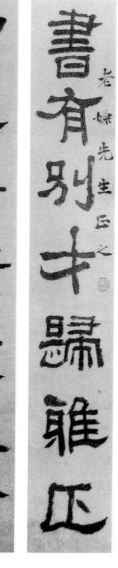

呂世宜生於清道光十七、八年（1837、1838年）來台，曾為林家收藏豐富的金石碑版資料，林家花園的牆壁留有許多呂氏書法，林家花園在日治時期是詩家文人聚會場所之一，曹秋圃於一九二二年、二十八歲時作《次小眉見示韻》四首之一「牛耳騷壇舊主持，洪鐘大呂憶當時；相逢欲謝江淹筆，倚馬旗亭媿和詩」。林小眉為板橋林爾嘉公子，藉著詩會場合的接觸，曹氏對呂氏作品必不陌生，一九二六年林熊光等人舉辦「呂西村、謝琯樵、葉化成」遺墨展（編註：此三人在當時合稱「板橋三先生」），曹氏也收藏呂氏四件作品。

一九三四年在廈門美專與書法教師蘇警予唱和詩《題撈蝦翁與西村手札墨蹟》提道：「韻事入郵筒，契深呂不翁，當年金石趣，恍惚見周公。（撈蝦翁為呂世宜之師周凱）」，可見曹氏對呂氏書法的印象必定不淺，觀曹氏隸書筆畫與撇捺，也都可見呂氏的斧鑿痕。

曹秋圃此時以《張遷碑》隸書筆勢錄寫不少古人論書文字，如至衡恆《四體書勢》、唐張懷瓘《筆髓論》（1933年）、唐虞世南《筆髓論》、宋周必大《文字論》、宋范成大《石湖集》……等，包括文字演變、書法與自然、碑刻考證、人品與書品、書法用筆與臨摹十來種，其中對於人品與書品論述較多，曹氏以書法來修行，主張書道與人道合一。

曹秋圃戰後的隸書道與人道到一九六○年代

日本　山本竟山《書有別才字無俗體七言聯》1930年　隸書　屏聯

釋文：書有別才歸雅正，字無俗體愛來禽。

山本竟山（1863～1934）曾師事日下部鳴鶴，曾數次赴中國拜訪楊守敬，向其請教書法。此作為曹秋圃一九三○年赴京都拜訪他時所獲贈，當時曹氏正致力於《張遷碑》筆法，山本竟山便以此碑集聯書贈曹氏。一九○四至一九一二年任台灣總督府秘書官，離職後定居京都，組織「關西書道會」，推動書法。

天下事物變化萬端末世人心詭詐百出吾人惟有以拙制巧呂實破壺然後能育所發就

總統蔣公嘉言　庚戌菊秋東寗曾容恭錄

曹秋圃《蔣公嘉言》1970年　隸書條幅　188×60公分　台北故宮博物院藏

曹氏晚年寫隸書，已經加入了漢隸諸碑體勢，如《史晨碑》、《曹全碑》、《衡方碑》等風格，形成一種厚重的隸書體勢，較之一九三○年代所寫的《張遷碑》不同，此時筆力雄渾，結字端正，氣象典雅。

書之易篆為隸本從簡然君子作事
必有法焉精思造妙遂以名世方圓
平直無所假借而從容中度自可觀
財

連日腕力大弱偶以張遷筆意摘書實集書說時己巳初冬龢園并識

中期後才漸漸增多，除了《張遷碑》、「曼生
碑》、《衡方碑》、《華山碑》等也極多著
體」為人熟知，他對《禮器碑》、《曹全
力，豐富了視覺的多樣性，尤其以迴腕法運
筆，筆力千鈞，波磔撇捺，筆筆送到，筆畫
更加豐腴，線質表現更加渾厚。

釋文：書之易篆為隸，本從簡，然君子作事，必有法焉。精思造妙，遂以名世，方圓平直，無所假借，而從容中度，自可觀則。連日腕力大弱，偶以張遷筆意摘虞書説，時己巳初冬，老嫌秋園并識。鈐「曹容字秋園」（白文）、「老嫌」（朱文）、「求是」（朱文）印三方。

清 呂世宜《隸書條幅》
138×38公分 台北文獻會收藏
呂世宜，金門人，道光二年舉
人，曾建愛吾廬，富藏金石書
畫，精於考據學，於三代、兩漢
碑版，功力極深。隸書風格影響
台灣很大。曹氏對呂氏在文字學
和漢隸的造詣相當關注，也讀過
呂氏著作《愛吾廬題跋》，可見呂
氏對他也有潛移默化的影響。

石鼓文搨楊升菴金石
家号讀而驚歎己
治中得唐人拓本于李文
博古錄十四百六十字漁仲
集古錄五百字胡世將訪蘢
源于佛堪中所錄僅多夗字近世吾求軍句
參以薛尚功諸作亦謬董晉得隋鼓四百卅三十余字錢為文

《陸放翁柳橋晚眺詩》

1938年 隸書 209×45公分 連勝彥收藏

根據輔大麥青龠教授的流派分析，日治時代台灣的隸書分為幾個地域性風格：一為呂世宜一脈橫平豎直結體的影響；二為臨寫《曹全碑》、《史晨碑》、《張遷碑》一脈的漢隸古典書風；三為曹容等寫陳曼生一脈的隸法，四為福建舉人陳蓁等「隸帶篆形」的特殊風格。曹氏除了自成一派，對其他三種流派的結體、事實上也不陌生，他的隸書更明顯看出時代性與台灣書壇的歷史背景。

曹氏是台人最早寫「曼生體」而受矚目的。他臨寫吳昌碩的石鼓文、王鐸草法，和日治時期日本人推重吳、王二人體勢的書學背景脫不了關係，尤其寫曼生「孩兒體」，更是受到日本書壇的啟發，只是個性不同的原因，曹氏少了陳曼生天真浪漫、欹側疏密的空間自由變化，而多了些呂世宜橫平豎直的筆勢，一如其人。

此作大約書於一九三八年，此時已以曼生體發表不少作品，弟子入門寫隸也以迴腕寫曼生體，民國二十四年，已小有書名的林耀西向他拜師學藝時，曾質疑「迴腕法」、「曼生體」的隸法教學，在曹師的要求下，林氏也不能免俗地寫了此曼生體，可見曹氏對此風氣的偏好。

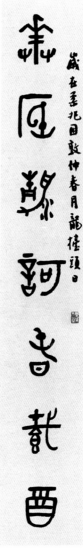

曹秋圃《華底琴中七言聯》1936年 篆書 屏聯 紙本

釋文：花底清歌春載酒，琴中流水靜留賓。

曹秋圃的這件篆書作於一九三六年，由空間佈白可見他的篆書深受隸法筆意的影響，此時寫陳曼生隸書體勢已有十年左右的功力，寫篆書的線質、空間變化和他的隸書有異曲同工之妙。和他寫楊沂孫及參融吳昌碩《石鼓文》的作品，趣味大相逕庭。

上圖：清 陳鴻壽《五言聯》日本私人藏

清代篆刻家、製陶家及書畫家。字子恭，號曼生，浙江杭州人。篆刻繼丁敬、奚岡、黃易、蔣仁之後，上追秦漢法度。他的詩文書畫以姿態取勝，八分書更是簡古超逸，不落俗套。曹氏受到日人的影響，書寫篆、隸書皆曾參融陳氏隸意，形成「曼生體」隸書風格。

主圖釋文：小浦聞魚躍，橫林待鶴歸，閒雲不成雨，故傍碧山飛。鈐「老我學樵」（白文）、「媿余」（朱文）、「香唯晚節」（朱文）印三方。

曹秋圃《自題小影》隸書 條幅
大陸放翁柳橋晚眺詩
老懣曹秋圃敬書

幾時打得破塵寰
一醉流霞藉駐顏
天上斗牛通碧海
人間勢利總冰山
燒餘煙斷灰寧死
夢盡春殘鬢欲斑
自是鍾情過太上
只今身世落循環
老碧秋圃懍篤作

字表人間相美開國際華
奈雷翰洒墨四鋒跳龍蛇
民國第一戊戌十一月兩中日文化交流書法展覽會 曹容誌感

曹秋圃《自題小影》 隸書 條幅
紙本 155×42公分
釋文：幾時打得破塵寰，一醉流霞藉駐顏，天上斗牛通碧海，人間勢利總冰山。燒餘煙斷灰寧死，夢盡春殘鬢欲斑，自是鍾情過太上，只今身世落循環。
此作可見作者由《張邊碑》的結構基礎，加入陳曼生體勢，實驗精神濃厚，雖然不及陳曼生大開大闔的氣勢，卻不乏空間變化的趣味。

曹秋圃《中日文化交流書法展感作》1958年 隸書
條幅 紙本 137×35公分
此幅曼生體寫得較穩妥，參融了些漢代碑拓《張邊碑》、《華山碑》，另外加些《禮器碑》、《衡方碑》筆意，點畫厚實穩重，是他晚年常見的「曹家樣」隸法形式。

9

《稽留山民有此隸》

隸書軸 紙本 156×42公分
曹恕藏

這件作品的款書「稽留山民有此隸」（編註：「稽留山民」為金農的別號），說明曹氏隸書曾參考金農自創一格的「漆書」，曹秋圃以此隸書筆法錄寫古人詩句及論書文句，筆者所見，約有十件。

清人中，陳曼生、金農、呂世宜受到曹氏較多的關注。金農橫平豎直的獨特漆書結字，和台灣寫隸的傳統並不相悖，寫得極具功力與饒有趣味。

根據輔大麥青龠教授的四種流派分析中，有一股福建舉人陳蓁傳入的「隸帶篆形」書法流派行於新竹以北地區，陳蓁的書法，日治時代以來，台人書畫論著中都是以「小篆」視之，這種特殊的「篆隸合體」，是以篆是隸，頗不易界定。有趣的是，曹秋圃似乎也感受到這股傳統，像《李建勳詩句》條幅中的「君」、「鬢」、「羨」、「落花」、「不管」等字，可見到類似陳蓁引入的這股隸書結體的斧鑿痕，曹氏耳濡目染，偶有幾筆參差於書中，這種熔合金農、呂世宜、陳蓁於一爐的苦心與轉益多師的魄力，確實驚人。

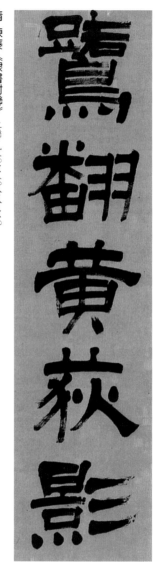

清 陳蓁 《隸書對聯》 上聯 148×40公分×2

日治時代加入這類「隸帶篆形」的風格，除了前述外，鄭神寶（編註：1881～1941，新竹鄭用錫後人）也偏愛此風，但因為他的篆隸功力深厚，較多自家面貌，其他如王石鵬（編註：1877～1942，新竹人）、陳福全（編註：1891～1960，新竹人）的線質則摻入較多呂世宜的隸法，曹氏也曾加入這種結體，由於金農也有些篆隸合體的形式，可能受到金農的啟發，應也感應到了台灣這股特殊的地域性書風。

曹秋圃 《李建勳詩句》 隸書 紙本 151×41公分

日治時期陳蓁曾長期寓台，帶來的「隸帶篆形」書風，如林學周、張如霖、吳如玉、黃子芳等都曾嘗試此風。今台北龍山寺也留有陳蓁的書法。曹秋圃的點畫結體，也偶見這種形式參雜其間，饒富趣味，不同的是，陳蓁的書體篆意較重，而曹氏的則隸意較濃。

楷當山民有此蘇老胭

厨乙突煙不寫研瓦持邪窠居有菊散陸杂之以當夕餐
菊可飼予自以普邪房士金農秊記

清 金農《餌菊詩》

隸書 紙本 澄懷堂美術館藏

金農（1687～1763），清代書畫、篆刻家、詩人及鑑藏家，字號包括壽門、司農、吉金及金冬心先生等，浙江杭州人。書法以隸、楷最擅長，他的隸書古樸厚重，號稱「漆書」，最具個人特色，他從古碑文中找出創作的靈感，不為書奴的態度，對曹氏廣納眾家之長，卻不落古人蹊徑的書法創作理念應有啟發。

新竹地區書壇發展概況

清咸豐同光年間，台灣北部文風漸盛，台灣第一位進士鄭用錫即來自新竹，此時鄭氏所築北郭園與另一名士林占梅的潛園便是文人詩酒唱和的主要場所。鄭、林二氏以後，新竹文風，百年未衰，日治時期，新竹更有「台灣書畫巢窟」之譽。尤其鄭氏後人鄭神寶與書家李逸樵、張純甫及蔡金華推動文藝最熱心。一九二八年，新竹書畫益精會成立，活動包括舉辦書法展覽，禮聘名家前來揮毫，包括四川的楊草仙，廣東的區建公，日本比田井天來等人，每一活動都造成大轟動！當時的篆隸能手如鄭神寶、陳福全；行草則李逸樵、張純甫等；楷書有鄭季玉（1887~1976）、魏經龍（1907～）等；北碑書法見長者如張國珍（1901~1960）、鄭淮波（1911~1987）等，由於書法風氣的推動，各體書法名家齊備，新竹書畫風氣之盛，可見一斑。

《詩爲心聲》

1928年 行書 橫幅 紙本 35×140公分

「詩爲心聲，字爲心劃」。詩書互爲文字表裡，可以表情達意、涵養心性。曹秋圃寫字的態度最注意人品，他言道：「本人由積年經驗，知從書道研究所得，內可以修養自己品格，外可以矯正人們性情。」他又說「……寫不清不楚的糊塗字之人，其個性就是對每一件事，亦必然不清不楚地糊塗做去，其或者對每個字一點一畫規規矩矩寫作之人，其個性對每一件事，亦必然謹慎不苟地做去。」曹氏進一步解釋：「宜乎國粹之書

道，被稱爲東洋古美術之一，能爲時代留影，爲人群表性，……世安得目之爲小技，而輕視之。」可見「立品」的重要性，人品高，書品自然就高。

這件作品寫於三十五歲，筆法熟練，偏多橫勢，是典型的曹家法度，可見陳祚年體

曹秋圃《唐詩》 楷書 軸 紙本 138×45.1公分 台北故宮博物院藏

除了橫勢隸法，曹氏也發表數件橫勢楷書，隸意濃厚，轉折以圓代方，行筆欲右先左，乍看有些鍾繇《薦季直表》的趣味，此時的行書，都極具個人特色。

猿鳥猶疑畏簡書
風雲常爲護儲胥
徒令上將揮神筆
終見降王走傳車
管樂有才元不忝
關張無命欲何如
它年錦里經祠廟
梁父吟成恨有餘
老孃學書

曹秋圃《洛陽雜詠》 1931年 行書 條幅 紙本 141×34.5公分 曹恕藏

洛陽即京都，曹秋圃三十七歲行書作品。內容爲三十六歲時遊歷日本京都家山本竟山外，他的眼界因此大開，詩興濃厚，成詩六十首。此類行書爲曹氏四十歲前後常見的行書風格，除拜見日本書家樣入行的功力日深，奠定了「曹家樣行書」的表現形式。

都下名園八坂東
連山映帶梵王宮
櫻紅萩白多佳日
三十六峯煙雨中
洛陽雜詠 辛未春日老鐘

詩爲心聲也字
以書及大都
與人品相聞
故寄興高
遠者多秀
筆禮度直家

昔陳韋有　相字之經良　有以文　戊辰春月書　於澹廬牋下　秋圃

筆其人俗而　不韻去則流　竊者以加之

勢的影響。除此之外，曹秋圃也寫過橫勢不帶波磔的楷書，作品有《唐詩》、《劉禹錫西塞山懷古詩》等。

曹秋圃於大正初年即活躍於詩壇，文人唱和詩多以行草表現，除自作詩外，包括唐詩、古哲語、論書文字等，《洛陽雜詠》即是錄寫一九三〇年九月遊歷日本京都途中所見，第一次赴日，造訪了東京與京都的詩友，他們都是宦台歸日的詩家、文人，曹氏此次留下訪詩最多，其中《洛陽訪山本竟山老》「東寧書法仰先聲，步趨無緣近管城，九日黃花京洛道，松關親叩老淵明。」表達對書法前輩的景仰之情。在「破萬卷書，行萬里路」之後，曹氏的行書筆法更加洗練，氣象也煥然一新了。

傳魏 鍾繇《薦季直表》
鍾繇書法以「高古純樸，超妙入神」著稱，曹秋圃早年書寫的橫扁楷書應也參考過此帖。

經繇 言臣自遭遇先帝，列腹心，爰自建安三初王師破賊關東時，年荒穀貴郡縣殘毀三軍饋餼朝不及夕先帝神略奇計……任傅人際山竄後

主圖釋文：詩心聲也，字心劃也，大都與人品相關，故寄與高遠者，多秀筆，襟度豪邁者，多雄筆，其人俗而不韻者，則流露者亦如之，昔陳韋有相字之經，良有以夫。戊辰春月書於澹廬牋下秋圃。鈐「秋圃」（朱文）、「水如氏」（白文）、「求是」（朱文）印三方。

古木嗚空谷　空山啼夜猿

秋圃二兄大人政

筑竹秋筆

民國 陳祚年《古木空山五言聯》 草書 對聯 紙本
69.8×23.5公分×2 曹真藏

這是陳祚年作詩所用字號，二兄是他在家中的排行。曹秋圃與陳氏師生情誼最深，陳氏書法創作與藝術理念影響曹氏最大，由此件贈送曹氏典型的隸意行書來看，曹氏作字不論字形結構，點畫取勢都可見陳氏行草書的斧鑿痕。

這是陳祚年作詩所用的草書作品，內容「古木鳴寒鳥，空山啼夜猿」。上款「水如二兄大人政」，水如是

《太魯閣峽雜詠》

1932年 行書 紙本

一九三〇年，曹秋圃三十六歲，他從日本歸來後，一九三一年十月，躊躇滿志，再前往台東、花蓮舉辦書法個展，並作書道演講，這次旅遊對他的書法創作啓發很大。除了飽覽花東海岸的旖麗風光外，花蓮太魯閣峽谷的鬼斧神工最讓他印象深刻，在雄偉的峽谷與跳宕的溪澗震懾下，視野也因此開闊起來。

澹廬門人黃金陵（1940~）也提過曹師自花東遊歷歸來後書法創作的明顯變化，這件作品錄寫太魯閣峽雜詠七言詩二首，通篇筆畫動感十足，點畫如高峰墜石，彷彿峽中怪石躍入紙上，競爲奇險與折衝，流暢、律動的運筆與一九三〇年以前行書風格有明顯的不同，點畫凝重，捺畫與豎畫拉長了，空間變化靈活，線條更具韻律感。此幅乍看之

下有明末王鐸、傅山連綿行草筆意，如第二行的「絕壁懸崖」，第三行的「疊嶂層巒」，第四行的「是非任重」等字，行筆流動，結體開闊，節奏明快；尤其第二行的「壁」與第三行的「嶂」，從容伸展的豎畫，在視覺上平衡了厚重線條帶來的窒息感。自一九三一年底東遊歸來，他日記中，也記錄收藏過王鐸等的斧鑿痕跡，可見遊歷、經歷與閱歷對曹氏作品有相當的影響。

主圖釋文：最愛羊腸日未西，飛橋六七影高低，奔流笑送桃花水，絕壁懸崖幾轉溪。疊嶂層巒此最奇，風光傳語費疑思，是非任重遠來客，面目天教爾許窺。太魯閣峽十二詠之二壬申春仲老嫌。鈐印無法辨識。

曹秋圃《太魯閣峽雜詠》 行書 軸 紙本

一九三二年，曹氏參加《南瀛新報》主辦「全島書畫展」共參展八件，其中包括收藏品五件，個人作品三件，包括隸、行、草書，其中行書即錄寫《太魯閣峽雜詠》，風格與早年使轉流動的橫勢行書稍有不同，除了已被拉長的橫畫、豎畫與撇捺外，點畫較過去厚重些，運筆多了頓挫筆法。這件較之一九三二年春所作《太魯閣峽雜詠》筆畫收斂，皆是藉由觀光、遊歷影響書風變化的實例。

曹秋圃《太魯閣峽雜詠》 八十六歲作 行書 軸 紙本 134.5×34公分 曹真藏

曹秋圃自五十九歲創作楷書《先聖宮兩百周年紀念碑》以來，寫過不少廟宇區聯文字，書體包括楷、行草各體，其中顏真卿的線質運用最多見，此件作品比較於一九三二年出版作品，融入顏法，行筆來去自如，筆畫渾凝，是曹氏晚年典型的行書風格。

日 久保天隨《七言律詩》 1931年 行書 條幅 紙本

久保天隨（1878~1934）日本著名漢學家。一九二八年任教於台北帝大文政部，爲台北「隨鷗吟社」、「斯文會」執牛耳人物，又提倡「南雅吟社」，生平作詩超過兩萬首。此爲紀念台灣第五任總督佐久間左馬太將軍所作，以詩人文雅氣質書寫，幾處伸長的撇筆、豎畫，豐富了視覺空間。對照曹氏一九三二年《太魯閣峽雜詠》中的點畫、撇捺與部分文字的取勢、造型，有些神似。

暮靄輪囷沒翠螺，白雲隨客宿巖阿，晚來晴樹清於洗，始覺深山夜雨多。太魯閣峽雜詠 老嫌秋圃書於真臒

暮靄輪囷沒翠螺白雲隨客宿巖阿曉來晴樹清於洗始覺深山夜雨多 太魯閣峽雜詠之一 八六老人曹容書於澹廬

明末清初　王鐸《錄語》1340年　草書　軸　綾本　北京故宮博物院藏

釋文：雲之為體無自心，而能膚合電章，霑被天下，自彼盤古固有衰歇之貺。宋公以岱雲別號，不獨仰景泰翁也。噓枯灑潤，籠田文明，其望熙享非棘歈。庚辰夏宵奉　王鐸。

這是王鐸四十八歲作品。曹氏曾收藏王鐸作品，花東遊歷歸來期間，對王鐸體勢多了些關注。

《古詩》

行書 條幅 紙本

根據輔大麥青龠教授的分析，流行於日治時期的台灣帖派書法風格包括：「一寫顏型的子貞風，可見何紹基行書體勢。當時詩文兼寫何紹基；二寫顏兼寫劉石庵；三參酌明末狂草筆觸。」仔細找找，這三種體勢在曹氏早、中、晚期行草書中都可以見到。

其中參酌何紹基體勢的，麥教授共分成四類：一為寫顏上溯子貞（編註：即何紹基）體者；二為由福建書家曾迺得筆法者；三為臨晚清名臣沈葆楨的子貞風。曹氏早年學過顏楷，日記中詳載收藏兩件曾迺行書作品，以及何紹基之子何維樸山水作品，可見對何家法度應不陌生，書中偶爾加入的何家體勢，雖沒有直接的證據是來自曾迺，但也證明他感應到了時代的潮流。

此件條幅是曹氏早期常見的行書風格，幾處游絲線條，如「鐵馬橫」、「青海」、「將飲」等，可見何紹基行書體勢。當時詩文人士如台北的洪以南、台南許南英、洪鐵濤等人、鹿港的施梅樵、嘉義的余塘、蘇孝德、新竹的李逸樵父子、張純甫等人都寫過何氏體勢的顏楷，其中洪以南是台北瀛社社長，施梅樵於一九二八年、余塘一九二三、一九三四年曾來過台北揮毫，李逸樵與張純甫收藏豐富，時有收藏書畫展於新竹、台北等地，許南英向有詩名，曹秋圃在詩會中，對這些前輩們寫何的體勢，應有耳濡目染的影響，便自然而然地由筆墨之間流露何氏風格來。

另一個參酌何紹基筆勢的原因，也可能由於書法史上以迴腕法寫字而成就的，如何紹基（1799～1873）、日下部鳴鶴（1838～1922）都能於書壇上各擅勝場，曹氏選擇以迴腕筆法寫字，因此對何家法度自然會多些留意。

三枝米草出金沙
兼自天真節相家
當日蒙恩顏色春
愧
無五色筆頭花
米南宮詩帖
石菴

清 劉墉《臨米芾詩帖》 行書 80.1×46.7公分 上海博物館藏

劉墉（1719～1804年），字崇如，號石庵，山東人，乾隆年間進士，博通經史百家，書法由董趙入門而遍涉各家法度，功力深厚，由於用墨厚重，而貌豐腴，自立一格，人稱「濃墨宰相」。與翁方綱、梁同書、王文治並稱四大家。曹氏寫顏體，特別留意前人的風格，他的收藏品中，除了劉墉外，包括翁方綱、郭尚先、曾迺等人的書法，這些都是寫顏的能手，也可說是曹氏書寫顏體的老師。

曹秋圃《菜根談》1959年 行書條幅 紙本

曹秋圃寫過無數件明代洪自誠的《菜根談》，這件作品與曹氏平日常見的橫勢行書不同，帶有台灣傳統寫顏兼融劉石庵的趣味，早期新竹書家如鄭十洲、羅炯南、鄭香圃、鄭蘊石等都偏愛這一體勢。曹氏曾收藏劉石庵作品，對劉氏綿裡針的線質，不會陌生，便於書法線條中流露出來。

居逆境中周身皆鍼砭藥石砥節礪行而不覺
處順境內滿前盡兵刃戈矛銷膏靡骨而不知
癸巳夏日錄菜根譚一節 張廬曹容

釋文：鐵馬橫行鐵嶺頭，西看邏逤取封侯，青海只今將飲馬，黃河不用更防秋。老嫌秋圃。鈐「曹容字秋圃」(白文)、「老嫌」(朱文)、「求是」(朱文)印三方。

民國 曾遙 《逍遙世外》 行書 中堂 138×59公分 曹真藏

曾遙在清末咸豐年間來台，他的書法奠基於顏體，也參酌何紹基法度，影響所及，台灣人寫何有從曾遙取得門徑者。雖然目前尚無具體證據說明曹氏寫何是否來自曾遙，但由此件曹氏行書中堂濃厚的何氏筆意來看，曹氏受到何氏影響應是在所難免了。

清 何紹基 《行書七言聯》 1862年 行書 136.8×30.5公分 四川省博物館藏

何紹基（1799～1873）字子貞，號東洲，又號蝯叟，湖南道州人，道光十六年進士（1836）取徑。何氏早年書法奠基於顏，由錢灃（1740～1795）取徑，後學漢隸，臨習《張遷碑》超過百次。書法功力深厚。另外，何氏以迴腕法運筆，使「筆能留住，不直率流滑」（董其昌語）何氏從實踐中發掘古法，形成個人特質，應也是曹氏取法的原因之一。

17

《一甌環堵七言聯》

1966年 行書 屏聯 紙本

一九五八年，曹秋圃召開赴日本回台後第一次個展於中山堂，以後書法作品數量漸增。七十歲以後寫的行書對聯，數量豐富而精彩，此頁為七十二歲書寫的行書對聯，結字以顏體呈現，筆墨圓潤，氣象雍容，神閒氣定，帶此劉墉的風度，線質中除了傳遞傳統的意味，卻也不失另一種活潑潑的趣味，如老幹新枝，有一股清新的氣象。

一九六〇年代以後，出現更多台灣傳統融顏入行草的作品，並參酌些隸法來寫行書，追求蒼老、古拙一意境，越老越厚，他的行書有極高的成就與評價。對聯如七十二歲的「過眼賞心」對聯，九十七歲「書田、心地」對聯，內容多為溫柔敦厚的詩書教化與處世格言，澹盧弟子與曹氏家族都有收藏，以古樸、渾厚的書風來訓示晚輩「樸實」的生活態度，書體與(文意相得益彰，也是他的個人特色。

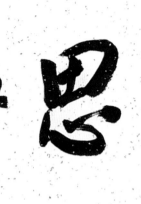

曹秋圃《行書七言詩》 1975年 軸 紙本 69×35公分

曹秋圃八十一歲所書，作品中「依」字有章草意味，曹氏日記中記載七十八歲時，已對章草運轉自如，體勢取早期的橫勢，行筆自然，縱橫來去，筆畫渾厚，為曹氏七十歲以後常見的行書風格。

曹秋圃《過眼賞心》 1966年 行書對聯 135×23公分×2 林政輝藏

「過眼雲煙金石錄，賞心風雨竹梧陰。」此聯「雲煙」兩字，或來自羅秀惠詩《送山本竞山詞兄遊吳楚》中「…先生大筆一揮就，傳神阿堵其匹儔；濡毫落紙雲煙起，龍蛇飛舞破壁秋。」(一九〇六年)也道出了曹氏一生書法創作，不斷追求生意盎然金石趣味的苦心孤詣和用心別具。

曹秋圃《思無邪》 1992年 行書橫幅 110×51公分 林慧明藏

百歲所書「思無邪」較八十歲「思無邪」更臻老境。

據李普同先生生前表示，曹氏雖然不寫魏碑，和于右老的淵源殊途，但多次提起右老的造詣，極為佩服，曹氏行書點畫中，偶爾也可見到類似于右老標草的點捺，藝術史上常有許多這種殊途同歸的例子。

18

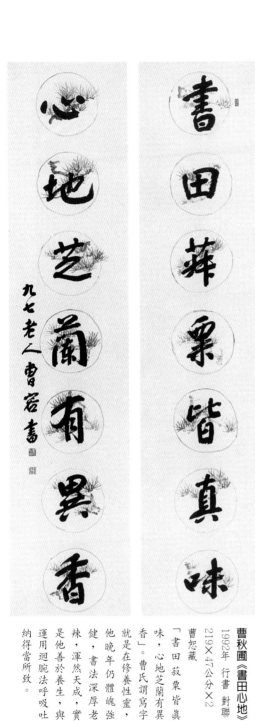

心地芝蘭有異香
九七老人曹容書

書田菽粟皆真味

曹秋圃《書田心地》
1992年　行書　對聯
219×47公分×2
曹恕藏

「書田菽粟皆真味，心地芝蘭有異香」。曹氏謂寫字就是在修養性靈，他晚年仍體魄強健，書法深厚老辣，渾然天成，實是他善於養生，與運用迴腕法呼吸吐納得當所致。

釋文：一甌滄海橫流外，環堵廔臺蜃氣間。七二老人曹容。鈐「曹容秋圃」（白文）、「滄廬」（朱文）、「老我學樵」（朱文）印三方。

環堵廔臺蜃氣間
七二老人曹容

一甌滄海橫流外

《杜工部秋興詩》

1936年 草書 紙本140×48公分
曹真收藏

曹氏早期草書風格接近明末連綿筆意，內容多錄寫古詩，其次為自作詩，作品以條幅形式出現最多。一九三五年以後，草書線質出現明顯頓挫筆致，大概是受到當時致力篆書的鍛鍊有關，約在四十歲左右（一九三六年至一九四〇年），草書已臻於成熟。

曹秋圃錄寫秋興詩多次，這件草書《杜甫秋興詩》，字距與行距較疏朗，用筆含蓄，使轉多圓筆，以平衡厚重的點畫，字與字間游絲處不甚明顯，整幅幾乎字字獨立，渾凝緊勁且富於彈性的線條，筆墨圓潤，使轉自如，金石氣息濃厚，這是曹秋圃四十歲以後行草書的特點，這也是他致力研磨金石碑版有得所致。

曹氏草書的淵源，除了業師陳祚年、張希袞外，舉凡歷代草書家，以及自家收藏明末以來草書大家如：王鐸、倪元璐、鄭板橋、劉墉、郭尚先等人墨蹟都是。另外，日治時期前輩，如名家鄭鴻猷、羅秀惠、施梅樵、李逸樵、鄭香圃⋯等；日本久保天隨、西川萱南等作品，由於風氣已開，名家作品

時常在公開場合及展覽會上展出，加上報紙、雜誌披露，曹氏必定十分熟悉，因此對草書的點畫與使轉，自然而然能運轉自如了！

主圖釋文：夔府孤城落日斜，每依南斗望京華。聽猿實下三聲淚，奉使虛隨八月槎。畫省香爐違伏枕，山樓粉堞引悲笳。請看石上

上圖：曹秋圃《杜工部秋興詩》局部 草書
47×128.7公分 曹真藏

釋文：夔府孤城落日斜，每依南斗望京華。聽猿實下三聲淚，奉使虛隨八月槎。畫省香爐違伏枕，山樓粉堞引悲笳。請看石上藤蘿月，已映洲前蘆荻花。千家山郭靜朝暉，百處江樓坐翠微。信宿漁人還泛泛，清秋燕子故飛飛。匡衡抗疏功名薄，劉向傳經心事違。同學少年多不賤，五陵衣馬自輕肥。

此件錄寫秋興詩二首，雖無紀年，由尾款「蓬萊客大旗亭雅囑」得知，應可確定為一九四〇年代以前所作，與一九三六年所書應為同時期作品。

羅秀惠左書《小園煙草》草書四屏 無紀年 涂勝本藏

釋文：「小園煙草接鄰家，桑柘陰陰一徑斜，臥讀陶詩未終卷，又乘微雨去鋤瓜。歷盡危機歇盡狂，殘年惟有付耕桑，麥秋天氣朝朝變，水刺新秋漫漫平，行遍天涯千萬里，卻從鄰父學春畊。」由此件羅氏左書力作，對照曹氏草書，可見其草法的淵源，除了來自陳祚年筆法的取勢外，羅氏萬鈞的筆力也是他學習的目標。

民國 高逸鴻《陸游七言律詩》

草書 條幅 紙本 73×130公分

高逸鴻（1908～1982），浙江臨安人，書畫兼善，書法成就超過繪畫，曾研習顏柳歐蘇、章草、石鼓、黃山谷、米元章等。一九七〇年以後專意行草，取法元明各家，此件作品即是晚明連綿行草書風格。台灣在日治時代便開始流行這股草書風格，曹氏自然不缺席，圖列兩人的草法雖有相近處，細看之下，有不同時代背景的相異之趣。

21

《錄陸放翁詩》

曹真收藏　1974年　章草　68×40公分

曹氏於七十四歲曾臨三國時代皇象《急就章》與晉索靖《月儀帖》，七十八歲又臨《趙松雪章草千字文》，斷斷續續前後約五年時間，自稱已能得其神采。

從曹氏書法集中所錄章草作品可見十餘件，其中《陸放翁詩》即錄寫四次以上，此件點畫開闊，結構整飭精當，是曹氏章草得意之作。

章草以隸意用筆出之，筆畫含蓄內斂，字字獨立，而橫、捺、點畫向上微微挑起的隸書功力，增加視覺上的動感。康有為《廣藝舟雙楫》（行草篇）有「若欲復古，當寫章草。」

致力於古樸線質的曹秋圃當然不放過章草自然的韻味，他的作品數量雖與規模雖遠遠不如近代章草大家沈曾植等人，但由於他深厚的隸書功力，善於表現章草的沈著穩重。其中「寒」、「夜」、「微」、「雨」、「種」等字，以今草參差其中，整體統一而具有變化。

曹秋圃常以古篆、漢隸章草寫自作詩、唐詩及論書文字等，一方面鍛鍊書法，一方面活用古文字，使詩文的情意與書法線條相互輝映，達到藝術美與形式美的統一。

主圖釋文：貴己不如賤，狂應又勝癡，新寒厭酒夜，微雨種華時，堂下藤成架，門邊枳作籬，老人無日課，有興即題詩。甲寅春日八十叟曹容章書。鈐「秋圃長生」（白文）、「澹廬」（朱文）印二方。

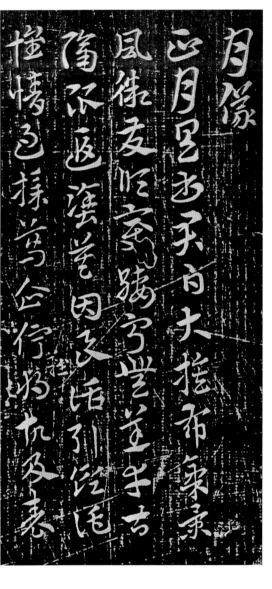

曹秋圃《澹廬第四屆一門展》1972年　章草　條幅
曹氏以此詩期許澹廬門生能打破因循舊墨，開創新局。另外，此幅也加入不少顏意及今草體勢。

（傳）晉　索靖《月儀帖》鄰蘇園法帖
曹氏臨皇象《急就章》、索靖《月儀帖》明顯不是全盤接收，而是以熟練的台灣傳統顏、隸筆法體勢融之，因此寫米和渡台的卓鈞庸、張默君的趣味大不相同，極具個人特色外，也可見創作時代背景對藝術家的影響。

民國　沈寐叟《行書》紙本　127.8×66.2公分
遼寧省博物館藏
沈曾植（1850～1922）字子培，號巽齋、乙盦，晚號寐叟，浙江吳興人。光緒六年進士（1880）。書法從晉、唐入手，致力於鍾繇，後轉學碑，晚年融漢隸、北碑、章草於一爐，再摻入明末狂草大家黃道周、倪元璐等人筆意，自成一格。沈氏書法擅長以險中求穩，慣用方筆作行草，並加入章草的筆趣。

國破山河在，城春草木深。感時花濺淚，恨別鳥驚心。烽火連三月，家書抵萬金。白頭搔更短，渾欲不勝簪。

甲寅春日 二十又六 曹秋圃書

《行己修身》

1981年　草書　屏聯　紙本136×35公分×2

曹氏早慧，卻體弱多病，早年曾由方外嘉來師指點，學習呼吸吐納法來改善體質。

他終其一生，宗教信仰十分虔誠，先後與鼓山智開禪師、覺淨上人往來，又向日本大本教主王仁、慈悲派任旭師拜師修行，他平日行持律己以嚴，寬以待人，澹廬門人最能感染曹師這種高貴的行誼。

在現實世界裡，曹秋圃經歷日本帝國主義經濟剝削的殖民統治時代，又面臨國民政府軍政一體的白色恐怖時代，他專業書法家的角色，由日本時期高高在上，如今變成平民百姓，文化使命感強烈的曹秋圃，仍不失去本分，默默耕耘，他曾於一九六四年作詩「也曾嚼飯學穿衣，鼓腹難能古與歸，七十年來生活計，呼牛呼馬任嘲譏。」來調侃自己不合時宜的處境，但是世情多變，藝術卻是永恆，藝術家化悲憤為力量，透過筆墨傳遞出來，這股正氣，天地日月也能同感共震。

八十歲以前研究章草頗有心得的曹秋圃，八十歲以後的草書姿態古妍，點畫凝重含蓄，字字獨立，幾處游絲與飛白線條點綴其間，整體氣息渾厚圓潤，如九十歲所作《中日文化交流書法展感作》渴筆多，造成豐富的飛白效果，行筆自然，沈著痛快！

曹秋圃《中日文化交流書法展感作》1984年

34×68公分　曹真藏

此幅點畫穩重，使轉流利，映帶含蓄蘊藉，只「字表」、「國際花」牽絲較明顯，來去自如，渾然天成。

民國　羅秀惠《澹泊盧陵》1930年　草書　屏聯

羅秀惠，字蔚村，號蕉麓，台南舉人，曾任台南師範學校書法教師，最善草書，被譽為「台南府城十大書家之一」。羅氏日治時期十分活躍。一九二八年巡迴台灣全省展開「蕉麓千書會」即席揮毫，任人求書。晚年因病腕，常以左腕書寫，此件左書，以曹秋圃字號「澹盧」寫成的對聯相贈，曹氏珍藏此書，是磨練草法的絕佳參考作品。

民國　陳寶田《草書四屏》第四屏　紙本　79×26公分　曹真藏

陳寶田，字玉耕，廣東人，隨親人來台，載筆於台北大稻埕，創寶意書房，以教學為樂。日治時期，曾勤習書法、繪畫，筆墨精良，筆法來自米芾，書畫作品受到時人珍視。由此件收藏，看出陳寶田慣用點畫代替使轉線條，曹氏書寫草法，應有一些耳濡目染的影響。

釋文：行己光明天可鑑，修身謹密日為銘。民國第二辛酉春日八七老人曹容。鈐「曹容秋圃之鉢」（白文）、「澹廬八十歲後作」（朱文）、「書道禪」（白文）印三方。

曹秋圃《白樂天詠菊絕句》八十歲後作140×35公分 曹恕藏

釋文：一夜新霜著瓦輕，芭蕉新折敗荷傾。耐寒唯有東籬菊，金粟花開曉更清。

這類草書風格並不多見，除了令人想起明末連綿草書風格，也類似陳寶田行草風格，曹氏收藏陳氏行草書作品十來件，應有所參考。

《臨楊濠叟在昔篇一節》

約1935年 篆書 中堂 紙本 140×70公分

曹秋圃在一九三五年，曾寫過清人楊沂孫（1813～1881）篆書作品《在昔篇》，可見楊氏篆法應是他的功力所在，之後加入此日治時代流行的吳昌碩寫《石鼓文》的形式，這是他篆法的淵源，另外，一九三五年初夏寫的《六經存遺緒》、《作訓纂篇班孟堅繼之》兩件，是曹氏節錄臨寫《在昔篇》的部分文字。

曹秋圃的篆書基礎，早在一九二〇年代前後，參與瀛社活動就開始了，當時他與鑑藏家尾崎秀眞等人的往來互動頻仍，如曹氏一九二八年作詩《春日偕頑泉老友訪讀古邨》、鹽谷壽石（一九二六年）、足達疇村（一九二七年）、寄山隱者（一九三〇年）、侯

莊攟所得文國博鐫石與白水先生所藏文何丁鄭板橋諸家鐫刻竹木石印三十餘紐相印證主人出酒相與舉杯讀篆極盡一日清遊》，詩中「啓篋三橋又雪漁，鈍丁頑白劫灰餘，多君雅玩縱橫石，斗酒眞堪下漢書」、「國博當年舊勒刊，儓夫磨滅太無端，偏在款識猶堪讀，留作摩挲吉利看」。由此可知文彭、何震、丁敬等前賢，從古法中求新求變的創作理念，早已深植曹氏心中。

曹氏也和篆刻家澤谷星橋（一九二五年）、鹽谷壽石（一九二六年）、足達疇村（一九二七年）、寄山隱者（一九三〇年）、侯

子約（一九三〇年）等人，因爲刻印關係而有接觸，其中與澤谷交往最密切，他爲曹氏刻了十一方用印，澤谷的漢詩、篆刻皆善曹秋圃的周圍這麼多篆書及刻印專家前輩，篆法根基自然能厚實。

曹氏也活用篆書來書寫自作詩，如一九三六年《關門雜詠》、一九七一年《澹廬一門展席上感作》，另外，一九四二年的《師丹老人》是旅日時期作品，以金文筆意加入隸書中，頗具金石氣味。

主圖釋文：秦燔六經，古籀迺廢，揚班不作，許存其義，斯冰肇述，文未墜地，二徐繼興，不絕如縷。聖朝右文，衆賢雲萃，張鄧阮朱，金壇遺緒，終古大鐺，聿啓其閟。老嫌秋圃臨楊濠叟在昔篇一節。鈐「曹秋圃印」（白文）、「鞠癡」（朱文）、「香唯晚節」（朱文）印三方。

清 楊沂孫《在昔篇》

楊沂孫（1813～1881年，清代書法家。字子輿，一作子與，號詠春、晚號濠叟，江蘇常熟人。工篆書，精通文字學及篆書，是「鄧派」篆書繼承人，影響清末篆書風格很大。曹氏學習古篆即以楊氏爲門徑，能得古樸的趣味。

大、小篆，精通文字學及篆書，是「鄧派」篆書繼承人，影響清末篆書風格很大。曹氏學習古篆即以楊氏爲門徑，能得古樸的趣味。

曹氏篆刻《五蘊空》（白文）、《四相絕》（朱文）、《度一切苦厄》（白文）三方印 1939年

除了寫以外，曹秋圃還曾試篆刻，一九三九年四月中即得《五蘊空》（白文）、《四相絕》（朱文）、《度一切苦厄》（白文）三方印。由於心有所得，便與嶺謙也、闕繼興，許存其義，斯冰肇述，文未墜地，二徐初向尾崎秀眞購得一套篆刻用具，四月繼興，許存其義，斯冰肇述，文未墜地，二徐昔篇一節。實總其例。老嫌秋圃臨楊濠叟在先生是篇，實總其例。氏、吳氏組成四人篆刻會，可惜後來並未繼續刻下去。

曹秋圃《花卉清新》1939年　篆書　屏

紙本 135×34.5公分×2

上聯「華卉破東海之荒，母女同科特選」。下聯「清新駕南樓而上，將軍異賞並加」。上聯款「德和女士偕女公子麗英項出品於府展，並膺特選之薦，女士更獲得總督賞，而受小林督造督憲賈上之榮。麗英君得兒玉（友雄）將軍司令垂青，特命駕」下聯款「訪張府於武巒，特於武耀哉！顧東洋自美術展有史以來未嘗見此異數云。」這件篆書的縱勢結體可見吳昌碩的影響，曹氏作品確實能見到濃厚的時代特色。

27

《爲善最樂》

1986年　楷書　條幅　紙本　135×34.1公分
台北故宮博物院藏

曹秋圃年輕時曾在茶行做過帳房工作，這個經驗養成他平日記帳的習慣。在他的日記中可見到許多捐款的條目。孫女曹眞說，爺爺家居生活簡樸，常常手不釋卷，一看到有人需要救濟，就會坐著公車送錢去，後來年紀大了，行動較不方便，才由他人代理，以郵匯方式寄出。

曹秋圃第一次遊歷日本時，曾進入日本大本教修行一週，大本教是個慈善機構，救助國內外急難無數，教主王仁三郎曾經來台開辦展覽（一九三一年二、三月），曹秋圃作詩「彌勒臨末世，梅花一度開；三淺蓬萊島，三見大神人」歡迎他，這次是曹氏與王仁第三次見面。王仁曾以親筆「書聖師」及觀音像贈送曹氏，王氏盛讚曹秋圃的書法帶有喜氣，這張觀音像也一直供在曹氏的廳堂上。曹氏喜愛接觸善人，自己做善事也不落人後。民國五十二年，三重地區小學嚴重缺乏教室，曹秋圃便號召他的學生，舉辦澹廬師生作品義賣展，一時傳爲美談。五十三年年底，曹氏當選了全國好人好事代表。

這件「爲善最樂」便是曹秋圃個人的寫照，以端整的楷書書寫。日本戰後極流行少字數書，曹氏早在日治時期以來就常書寫，出版品中常見少字書如：「天朗氣清」、「枕

曹秋圃《無量壽佛》1958年　隸書　條幅　紙本　137×35公分

這件隸書加入了一些楷書筆意，省去撇捺波磔，具有古隸的沈穩古樸。

曹秋圃《無住生心》行書　條幅　紙本　138×35公分　劉世宗藏

把款字題在作品下方，應受到「閩習」的影響，在曹氏收藏品中，前輩書家如曾遒就愛將款字題在下方，如果不是受曾遒影響，可能是一九二〇年以後多次探訪福建而濡染「閩習」的緣故。

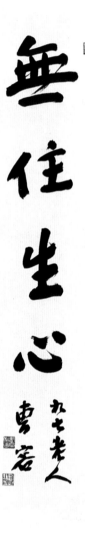

流漱石」、「吉金樂石」、「觀自在」、「明心見性」、「襟懷澹蕩春風」、「修身齊家」、「自然勝於勉強」。篆書有「風雲入興便成章」、「主善為師」。楷書較少見，如六十四歲「無量壽佛」以隸楷書寫，帶有此魏碑筆意。八十一歲作楷書《金剛經偈》：「一切有為法，如夢幻泡影，如露亦如電，應作如是觀。」九十歲以後受到眼力影響，少字數書出品數量頗豐。以行草書體最常見，如「書道禪」、「無住生生心」、「思無邪」、「養氣」、「樂天知命」、「一切惟心造」、「佛」、「龍」、「虎」……等。

主圖釋文：為善最樂。九一老人曹容題。鈐「曹秋圃印」（白文）、「書道禪」（朱文）印二方。

曹秋圃《引盂看劍》　行書　條幅　142×75公分

這件竹書受到閩式風格的影響，將七字排成右四左三或六字拆成右四左二，…把款題在下方，這種書寫形式，在明鄭朱術桂時就已傳入台灣，細看此幅運筆去自如，天真無邪，饒有禪味。

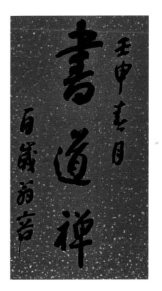

引盂看劍　塵生風　大滌試竹　華

曹秋圃《書道禪》　1992年　行書　紙本　136×69公分

曹秋圃創「書道禪」。他藉著書法來參禪，以修成正覺。此作以隸意入行，運用熟練的迴腕運筆揮灑，來去自如，天真無邪，饒有禪味。

壬申春日　書道禪　百歲苦荅

曹秋圃《主善為師》　篆書　橫幅　紙本　122×35公分

曹秋圃主張「要知下筆秦周上，貴拙由來不貴工。」因此他自然會關注到青銅器銘文的金石趣味，只是早期資料不易獲得，能供參考的金石作品流傳較少，除呂世宜外，台灣極少三代金石文字作品流傳，即使想上溯三代鼎彝，恐怕也無由下筆，也因此曹氏寫起三代文，常以隸書的線質來使轉，雖缺少些三代文字的高古，但也能免俗。

秋圃篆

為善最樂　九一老人曹容題

也有朱術桂的影子。

要知下筆周秦上，貴拙由來不貴工——曹秋圃書法略論

台北地區的開發要遲至一八五八年淡水開港後，一八七五年增設台北府才繁榮起來。一八九五年日本領台時期，大稻埕漸漸取代萬華地位，當時人口數已居全島第二，僅次於台南。挾著商貿發展優勢，大稻埕已聚集了各方人士，尤其是國內外政商、醫界、文藝人士等。然而，儘管貿易易為當時日本政府賺入大量外匯，到了日治時代中期，新竹以南仍有「台北只有詩人，沒有書法家」的評論，曹氏不服輸的個性，當然要有一番作為，在一連串展覽、比賽等密集活動的洗禮後，終於讓台北書壇令全台刮目相看。

大正、昭和年間，台灣政局呈現難得的安定，為台灣史上所僅見，兩漢、魏碑拓片也繁，詩社唱和、書界展賽等各項活動頻繁，經由日本各書道雜誌大量傳入，青年時期的曹秋圃有幸恭逢如此盛況，除了不斷透過日本書法團體舉辦的全國性競賽及大規模書道展機會磨練書藝。另外，也透過自然遊歷日本、廈門、台灣中南部、東部等大自然景致的洗禮與拜會各地宿儒、書畫名流，向其討教書法，實踐楊守敬學書五要素「天分高、多聞多見、多習多寫，讀萬卷書，行萬里路」，達到書法登峰造極的境界。

曹秋圃畢生奉行「士當先器識而後文藝」的觀念。他的書藝創作特別重視建立品格，他以為人品高，書品自高，「使千百年後披閱之，如晤對其人，令人正襟起敬。」達到「藝術以人傳」的高尚境界。他的書法表現不以形似，而追求古樸的路線，風格獨特。提倡「書道禪」，使書藝與禪理互相參悟，更增加書法的純度與深度。

曹秋圃的作品以行草書居多。這是他早年活躍於詩壇，以寫詩唱和為日常生活習慣所致。內容有唐詩、修身勵德的古哲語，如《菜根談》等，也錄寫古人論書文字，及近代人的詩作。自作詩占了行草作品近半數，包括唱和詩、題畫詩、感時記事與遊歷作品。他交遊廣闊，包括各階層人士，如文藝界、商界、醫界、政壇。好學的他，早在三十歲之前，已看遍前代墨蹟，特別是金石方面的知識，為他日後的創作扎下堅實的基礎。綜觀曹氏的創作，善用古法，卻不為古法所羈絆，除了他善「悟」古人書法「神韻」的特殊天份外，他接受新資訊的廣度與深度皆不落人後，這也是他能從台灣傳統中生根、開出新枝，且成長茁壯，終為一代書法大家的道理所在。

曹秋圃的迴腕法筆勢是成就他古樸渾厚書風的原因之一，他的篆隸楷行草五體皆能，四十歲左右，各體已練成，隸草行已有個人面貌；五十歲前後，迴腕法熟練以後，各體書法趨於成熟；七十歲以後，行筆隨心

信札再謄

《致駱香林信》

「香林學兄雅鑒：八日接大作俚歌百首，暢所欲言，為後來采風問俗者絕佳史料，弟性懶憊未克即函致謝，歉之歉之。週日颱風引來風雨，據報紙報載東台灣受害不少，知吉人天相，尊處必無事通過，可卜！弟自去年民國六十一年十一月，為避洪水計，遷往民權東路榮星花園對面、鼎興營區後面，僻地寂靜，適合暮年蟄居，寫滯台北時，幸過我一敘也，匆匆草此，即頌著祺，閭潭康樂愉快十八日駱香林（1895～1977）為曹氏公學校同學，於日治時期（1932年）即遷居花蓮，駱氏詩書畫兼能，精通音律與攝影，曾協助地方編纂花蓮縣志、花蓮文獻，與渡海來台名士溥儒交誼最深。

《致李德和信》

「德和先生賜鑒：初旬，敝塾主辦欣賞兼習作展觀（覽？）。對大陸諸老顏予以本省書風認識，大快我心！想本省南部翹楚之貴會當亦為之！□□也，又此次更得貴會錫以鴻製，光我展席不少，謹簡略報告，並申謝悃。蕭頌道安。曹容敬泐，八月十五日。」嘉義玄風館張李德和女士對台灣文藝推動不遺餘力。曹氏與李氏的詩文交誼，自日治時期以至大戰以後一直有書信往返。曹氏此信一則向李氏報告外省人士對本省書法的認識與肯定，二則感謝玄風書道館對瀟廬書會展覽活動的支持，兩人交誼之深，溢於言表。

所欲、自然天成；九十歲前後則老辣蒼勁、出神入化。

朱仁夫評道：「曹秋圃一生學書，以楷書爲基礎，以隸書名世，以行草書善終，形成一條特殊的書學軌跡」、「融隸意入行草，獨樹一幟」。可見曹氏「融隸意入行草」的橫勢行書已形成風格獨特的「曹家樣」了。曹秋圃的楷書由顏魯公奠基，是來自台灣傳統的風格，他六十歲寫的《先嗇宮碑》體勢嚴謹，成就不凡。一九三〇年代前後致力漢隸《張遷碑》、《華山碑》等體勢的鍛鍊，並參酌清人金農「漆書」與當時流行的「陳曼生」體勢，另外接收傳統呂世宜橫平豎直隸書，偶爾也參融一些陳蓁「隸帶篆形」的隸筆，而自成一格，晚年的隸書兼融漢隸諸碑，樸實厚重。他的行書，見得到濃厚的寫顏基礎，有陳祚年橫勢筆趣，也能接受一些新竹地區流行寫顏帶何紹基、劉石庵體勢的風格，一九三二年以後，風格大變，由使轉熟練的二王今草，再參酌日治時代流行的明末王鐸等人連綿狂草，點畫披離，氣象一新。大戰前，行書風格融入金石趣味，個人風格獨具。晚年的行草隸意更明顯，七十歲以後點畫厚重，又寫過章草，運筆使轉自由來去，有些點畫甚至和標草有異曲同工之妙。篆書得自楊沂孫與吳昌碩筆法，三代金石文字的高古意境雖然是他追求的理想，但隸書的濡染太深，導致銘文作品多見隸法線質，成就不如隸書。

總之，曹秋圃遊跡遍福建、廣東、台灣全島與日本京都、九州、東京等地，他的作品裡，能見到清末以來台灣大多數流派的影響，他對書壇的了解和書學資訊的掌握，時人難及，舉例一九二七年九月初，四川楊草仙來遊，獲得台日媒體的廣大報導和文人的矚目，一筆怪異的狂草吸引了台日書壇的目光之際，曹氏也不免俗放縱開來，寫了《楓橋夜泊》，堪稱絕無僅有的一次表演，舉凡台灣所有的書學流派，他此生除了北魏碑版外，都留意到了。他就像個好學不倦、好奇心重的頑童般，有所選擇的納爲己用，他的勤學與廣納百川的能量，令人折服，成爲一代宗師，絕非僥倖，也名副其實。

閱讀延伸

李郁周，《書禪・厚實・曹秋圃》，台北：雄獅美術，2002。

李郁周，《台灣書家書事論集》，台北：蕙風堂，2002。

麥青龠，《書法研究》，台中：省立美術館，1996。

陳維德，《曹秋圃書藝理念初探》，《中華書道》18，台北：中華書道，1997。

曹秋圃和他的時代

年代	西元	生平與作品	歷史	藝術與文化
日據時代				
明治廿八年	1895	九月四日生於台北市大稻埕。父興漢公避洪楊之亂，於咸豐八年來台做農具生意。	四月中日馬關條約割讓台灣。六月日軍入台北城。台灣總督府舉行「始政」典禮。	十二月，台灣總督府改建前清東瀛書院爲淡水館。
明治卅七年	1904	入前清生員何誥廷門下，奠定漢文基礎。	二月，日俄戰爭開始	
明治卅九年	1906	進前清廩生陳作淕私塾習漢文、漢詩。	陸軍大將佐久間左馬太就任第五任總督。	日人尾崎秀眞編《鳥松閣唱和集》
明治四十三年	1910	三月，大稻埕公學校畢業，入大龍峒樹人書院，受教於張希袞，學習詩文、書法。	三月，日本合併韓國；清廷召開資政院。	瀛社創立一週年，洪以南、謝汝銓爲正、副社長。
大正二年	1913	入總督府財務局稅務課爲雇員，認識尾崎秀眞。	德國通過軍事擴張案亦相繼通過。	西泠印社成立，日本篆刻家河井荃廬受邀爲社員。
大正九年	1920	五月，偕業師陳祚年往香港，曹氏書法受到陳師影響最多。	五月，台灣留學生組織新民會成立於東京。	一月台北稻江大龍峒三處醮壇皆陳列古玩字畫。
大正十年	1921	認識日本篆刻家澤谷星橋。	台灣文化協會成立。	瀛社主辦全台詩人大會。

年號	西元			
大正十五年	1926	秋，母親邱端歿，開始專心寫字。	次年開辦「台灣美術展覽會」，共歷十屆。	九月林熊光等發起「三先生遺墨展」。
昭和三年	1928	二月，陳祚年歿；三月，以《張遷碑》筆意作隸書《虞集書說》。	台北帝國大學創校，總長幣原坦。	七月，日本書道作振會、戊辰書道會、美術協會形成三足鼎立局面。
昭和四年	1929	一月個展於台北博物館，同時成立澹廬書會。	《台灣民報》改為《台灣新民報》；朝鮮、	四月，台北帝大聘久保天隨為東洋文學講座教授，後藤俊瑞為東洋哲學助教授。
昭和五年	1930	八月，首次遊歷日本，拜會山本竟山、足達疇村等人；十月，入日本大本教修行。	印度謀反英國獨立，安南亦發生反法革命；台中霧社高山族發生反日暴動；菲律賓發生反日、反美暴動。	二月，日本平凡社出版《書道全集》共二十七卷。
昭和七年	1932	春仲，作行書《太魯閣峽雜詠》；與久保天隨等人士作行詩唱和。	巫永福、張文環、王白淵等人在東京成立「台灣藝術研究會」。	十一月南瀛新報社辦全島書畫展，出版《東寧墨蹟》，其中收入曹容收藏品八件。
昭和十年	1935	在廈門展覽兩次，任日本美術協會會員；與陳韻卿結婚；臨楊沂孫篆書《在昔篇》。	四月台中發生大地震；十月起舉辦四十年紀念博覽會；十一月日本成立冀東偽政府。	五月，第一屆台陽美展；六月曹容與郭雪湖等六人成立「六硯會」，目的在籌建一現代美術館。
昭和十一年	1936	四月，第二次遊歷日本；任廈門美專書法課教師；作草書《杜工部秋興詩》；用筆渾厚。	十二月，張學良策動西安事變。	九月曹容應邀擔任台灣書道協會審查委員。
昭和十三年	1938	陳韻卿殁；娶二重埔謝秀，自大稻埕遷往宮前町；寫隸書《陸放翁詩》。	總督府為了適應戰爭需要，實施「國家總動員法」。	九月基隆東壁書畫會辦全國書道展，聘尾崎秀真等為作品審查員；篆聯賀李德和母女獲府展特選。總督府美術展（府展），一九四三年止，共歷六屆。
昭和十四年	1939	四月篆刻白文「五蘊空、度一切苦厄」朱文「四相絕」；胞兄春霖殁。	總督府為了戰爭目的而推行「皇民化、工業化、南進基地化」等三大政策。	
昭和十九年	1944	旅日期間，迴腕執筆法更熟練；十一月，第一次斷食，為期兩週。	中國國民黨在重慶成立「台灣調查委員會」。	四月合併台灣所有報紙成立《台灣新報》。
民國四十二年	1953	十二月，作《先嗇宮兩百週年紀念碑》。	台灣省政府公佈「耕者有其田」。	
民國四十七年	1958	十月假中山堂舉行回台後首次個展。	八二三砲戰；十月，中共對金門宣佈「單打雙不打」。	十一月基隆書法研究會林耀西、李普同等人籌畫第一屆中日文化交流展。
民國五十三年	1964	八月至十月於日本東京舉行個展；十二月，獲選好人好事代表。	石門水庫完工。	五月，基隆書道會主辦于右任八六華誕暨曹秋圃七秩展。
民國五十六年	1967	一月於日本東京舉行個展；二月於福岡展出作品五十件；另訪日團代表同時展出「中國現代書道展」。	七月，台北市改制為院轄市。	十一月，全省美展（自民國三十五年開辦）響應文化復興運動，增闢書法比賽項目。曹容曾擔任多屆評審。
民國五十八年	1969	九月，澹廬一門展於國軍文藝中心舉行，以後每年定期展出。	八月，金龍少棒隊首度贏得世界冠軍，引發「棒球熱」。	三月第三次中華民國訪日代表團由馬壽華代領一行八人前往日本訪問。
民國七十年	1981	四月至六月第二次斷食（共六十天）；容光煥發。	三月，國民黨第十二次大會通過「以三民主義統一中國」案。	二月，曹容參加全日本書道連合會代表訪華團第七次來台訪問歡迎會。
民國七十六年	1987	三月獲第十二屆國家文藝特別貢獻獎。	內政部宣佈取消禁止一貫道傳教命令。	台北市立美術館舉辦當代書家十八作品展。
民國八十二年	1993	春，歷史博物館舉行「曹秋圃百齡展」；九月九日曹秋圃逝世。	四月，「辜汪會談」首次在新加坡加開。	